U0110829

大展好書　好書大展
品嘗好書　冠群可期

大展好書　好書大展
品嘗好書　冠群可期

棋藝學堂 14

兒少圍棋
實戰技法

傅寶勝 張 偉 編著

品冠文化出版社

序　言

　　圍棋起源於中國,《淮南子》中就有「堯造圍棋,教子丹朱」的記載。在中國古代,圍棋是文人修身的必備技能,它與琴、書、畫統稱為「琴棋書畫」,謂之「文人四友」。

　　圍棋藝術千變萬化,經久不衰,從古至今,始終深受歡迎。圍棋從中國起源後傳到日本、韓國,又走向全世界,當下作為一項體育運動又形成了中、日、韓三足鼎立的局面。

　　2016 年,谷歌推出的人工智慧程式 AlphaGo 在 5 番棋較量中,以 4：1 擊敗韓國名將李世石,掀起了世界範圍的圍棋熱潮。

　　2017 年,升級版的 AlphaGo 再次挑戰當時世界等級分排名第一的中國棋手柯潔,毫無懸念地直落 3 盤取勝。

透過這兩次「人機大戰」，圍棋這項古老的智力競技運動再次被世人關注：它吸引了眾多感興趣者學習圍棋；各類圍棋學校如雨後春筍般湧現；許多中小學也開設了圍棋社團、興趣組，有些學校甚至將圍棋納入課程；各種圍棋書籍也層出不窮。

本套教材分為《兒少圍棋啟蒙》和《兒少圍棋實戰技法》兩冊，主要面向圍棋初學者，可作為圍棋培訓學校的培訓教材及中小學圍棋社團的學習讀物。每冊設置四至五個單元，每個單元分課時講授：先由例題講解，然後由「試一試」鞏固知識，最後再由大量練習題幫助學生掌握知識點。本套教材內容循序漸進，文字通俗易懂，授課教師可據此靈活安排課堂教學。

「棋雖小道，品德最尊」。圍棋不僅具有競技、文化交流和娛樂功能，還有助於青少年道德修養與文明素質的養成與提高。

由於時間倉促，書中難免有欠妥之處，衷心希望廣大讀者指正賜教。

作者

目　錄

第一單元

圍棋死活常型

第 1 課　滾打包收

【例1】圖1中黑白雙方激戰中，白棋棋形有缺陷，黑棋如何能吃到棋筋占據主動呢？

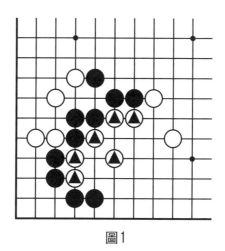

圖1

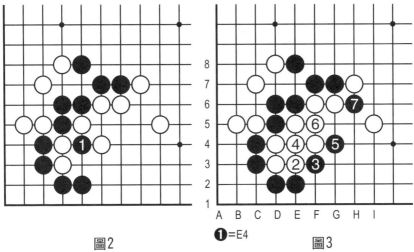

❶=E4

圖2　　　　　　　　　　　　　　圖3

圖2中黑1撲正中白棋要害，圖3中白2提後，黑3打吃至黑7，白棋棋筋被提。

例1中黑棋的下法就叫「**滾打包收**」。「滾打包收」是利用棄子的方法，結合撲、打、抱吃、枷、征吃等吃子方法，使對方的棋走成一團，以便緊氣殺死對方，或者為自己的棋整形，讓對方走成愚形的一種戰術手段。

試一試　如圖4白棋先，如何利用白▲一子，利用「滾打包收」將黑棋走成愚形，並將白棋棋形走好。

圖5中白1跳枷，整形好手，至白7黑棋棋形愚鈍，白棋舒展出頭很暢。

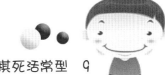

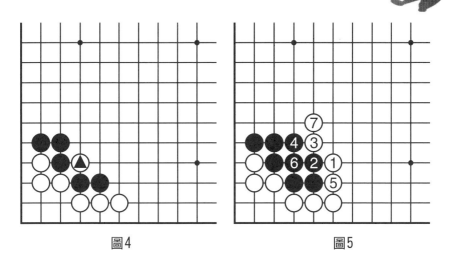

圖4　　　　　　　　　　圖5

【例2】如圖6黑□兩顆棋子和白△三顆棋子對殺，從氣數上都是3口氣，黑棋先走，但黑棋的外面看上去需要補棋，怎麼走才能順利殺掉白棋呢？

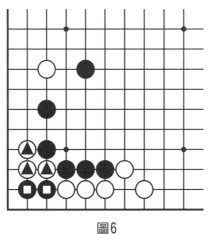

圖6

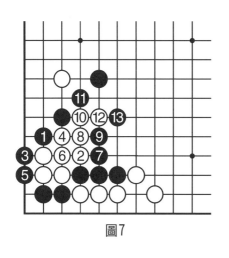

圖7

圖7中黑1緊氣，白2打吃，黑3反打，滾打包收拉開序幕，至黑13白棋被殺。

試一試 圖8中白棋8顆子已經只有兩口氣，看似已經死了，你能利用「滾打包收」的手段救出它們嗎？

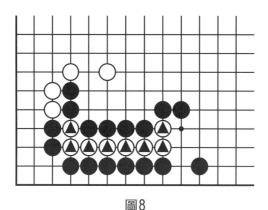

圖8

【例3】圖9中黑□四顆棋子已經無法救出，但它們還有利用的價值，怎樣利用這些死子把黑棋左邊走好呢？

見圖10，黑棋利用白棋弱點連續撲打，壓迫白

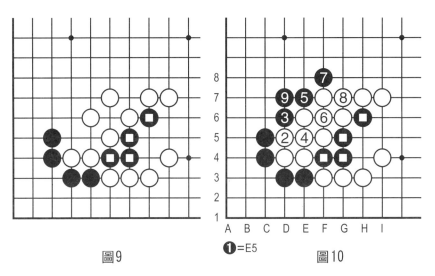

圖9

①=E5　　　圖10

棋，在白棋外面形成了一道黑棋勢力，雖然棄掉了中間 4 顆黑棋，但在左邊和上邊收穫巨大。

　　試一試　如何利用「滾打包收」攻擊圖 11 中的白棋？

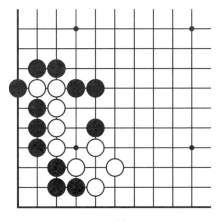

圖11

▲ 鞏固練習

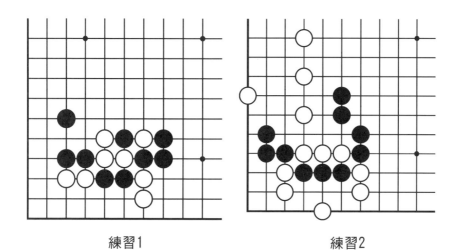

練習1

練習2

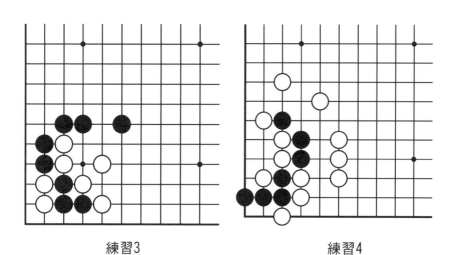

練習3

練習4

第2課　大豬嘴與小豬嘴

【例1】圖1中黑棋在角部的棋形是一種對局中常見的棋形，但是這裡黑棋要活棋是要補棋的。如果黑棋脫先，白棋如何殺掉黑棋呢？

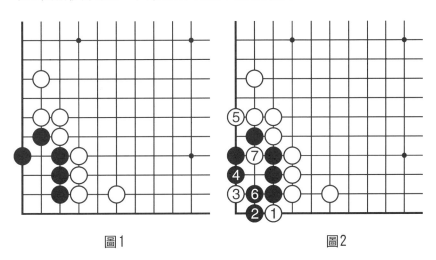

圖1　　　　　　　　　圖2

如圖2所示，白1扳縮小眼位，黑2打吃盡可能擴大眼位，白3點擊中黑棋做眼要點，黑4擋住，白5立，看似無關緊要，其實是破眼關鍵，黑6做眼，白7撲成功破眼，這樣黑棋只有1個真眼，盡死。

像圖1中黑棋這種棋形因為像一個豬嘴，所以

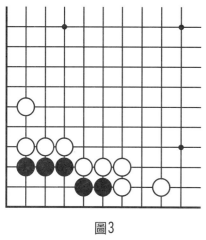

圖3

圍棋中叫作「**大豬嘴**」。「大豬嘴」棋形不是活棋，如果對方先走殺棋，則步驟是：第一步一路扳，第二步點，第三步立，第四步撲。所以碰到「大豬嘴」棋形，同學們要記住四字口訣「扳、點、立、撲」。

試一試　圖3中的黑棋棋形也是一種「大豬嘴」，你能吃掉這塊黑棋嗎？

【例2】圖4中黑棋的棋形非常像例1中的

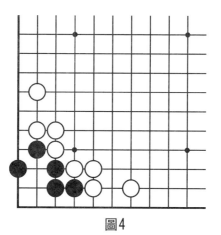

圖4

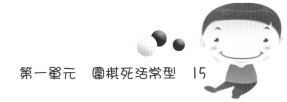

「**大豬嘴**」，但是「豬嘴」小了一點，所以這種棋形就叫「小豬嘴」。我們知道「大豬嘴」是死棋，那「小豬嘴」比「大豬嘴」的眼位還小一點，是不是也是死棋呢？

　　圖 5 中白 1 點位置正好，黑 2 是必然（*如果讓白走到黑就無法做出第二隻眼了*），白 3 立是破眼要點，黑 4 不得不團眼，白 5 撲，利用角部打劫，黑棋只有打贏劫爭才能活棋。

　　如黑 4 走在圖 6 中的位置，則白 5 打吃至白 7，黑棋仍然是打劫活，所以「小豬嘴」是打劫活的棋形。

①=B1

圖5　　　　　　　　圖6

試一試　圖7中黑先如何劫殺白棋？

圖7

▲ 鞏固練習（全部黑先）

練習1

練習2

練習3　　　　　　　　　　　練習4

練習5　　　　　　　　　　　練習6

第 3 課　立與金雞獨立

【例 1】圖 1 中黑□一顆子只有 2 口氣，而白棋▲兩顆子有 3 口氣，黑□看似已經死了，你有辦法吃掉白▲兩顆子救出它嗎？

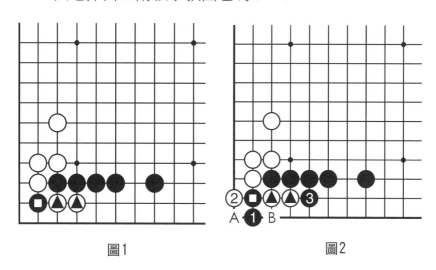

圖1　　　　　　　圖2

圖 2 中黑 1 立，白 2 扳後黑 3 擋住。雖然都是 2 口氣，而且白棋先走，但是 A、B 兩點白棋都不入氣，無法緊黑棋的氣，黑成功吃掉白棋。

立，是圍棋中的一種行棋手法，通常指棋子從三路線或二路線往一路線方向行棋的下法。有的時候立在攻殺和死活問題中能起到非常重要的作用，

特別是往一路線上的立，
經常能出現妙用。

　　試一試　圖3中黑□
三子還有辦法逃出嗎？

　　【例2】圖4中黑□
兩顆棋子已經沒有逃出的
路線，要想活棋必須吃掉
白棋才可以。如果直接A
位斷，白棋只要B位打

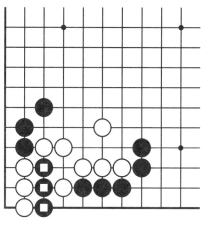

圖3

吃，黑棋就失敗了。如果黑棋C位打吃，白棋只要
粘上，黑棋也沒有辦法。仔細觀察一下，你能找到
解救黑棋□兩顆棋子的辦法嗎？

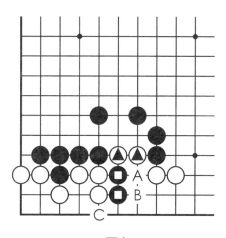

圖4

圖5中黑1立延氣，同時瞄著A位的中斷點和B位的「撲吃接不歸」，白棋已無法兩全。黑於A和B必得一點，成功救出兩子。

<u>試一試</u>　圖6中的白棋因為氣緊，黑棋有妙手可以全殺白棋。

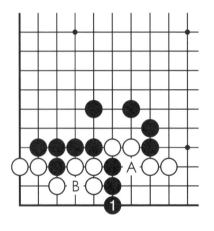

圖5

圖6

【**例3**】圖7中黑棋已經有一隻真眼，而且正打吃白▲一子，看上去好像活了。很多初學者遇到這種情況就不走了，仔細想一下黑棋真的活了嗎？

圖8中白1一路立，黑棋A、B兩點都不能緊氣，只能等著白棋來殺。白棋成功吃掉整塊黑棋。

像例3中白1一路立，使對方兩面都不能入氣、只能等死的下法就叫「**金雞獨立**」。

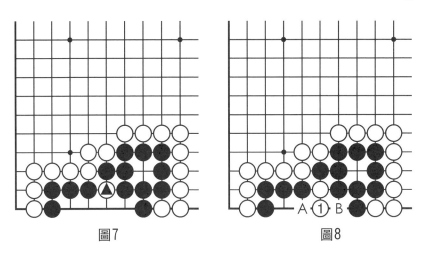

圖7　　　　　　　　　　圖8

「金雞獨立」是一種非常精妙的吃子方法，在實戰中經常見到，同學們要注意哦！

試一試　你能用「金雞獨立」的方法吃掉圖9中的白棋嗎？

圖9

▲ 鞏固練習

練習1

練習2

練習3

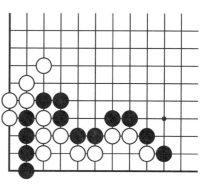

練習4

練習5　　　　　　　　　　練習6

第 4 課　接不歸

【例 1】圖 1 中白▲ 3 顆子看上去已經從一路渡回家了，你能把它們吃掉嗎？

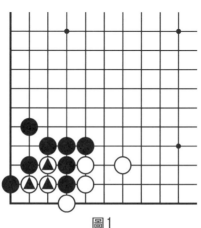

圖1

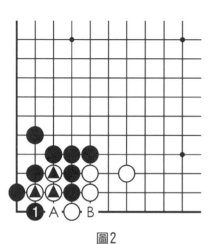

圖2

圖 2 中黑 1 打吃正確，我們發現白棋有兩個中斷點 A 和 B。如果白棋接 A 點，則黑棋就可以 B 位吃掉白棋；如果白棋接 B 位，則黑棋就 A 位吃。白棋無法全部接回家，所以這種棋形也叫「接不歸」。

「接不歸」就是接不回家的意思，所以「接不歸」的棋形最少有兩個中斷點。

試一試 你能吃掉圖 3 中白▲ 3 顆棋子嗎？

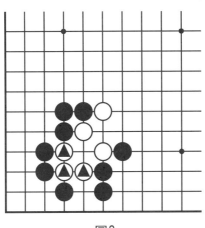

圖3

【例 2】你能救出圖 4 中黑□兩顆棋子嗎？

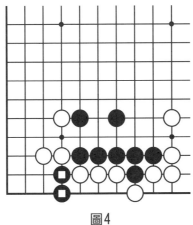

圖4

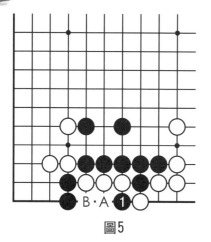

圖5

圖5中黑1撲正確，白 A 位提，黑 B 位打吃，白棋「接不歸」。

「接不歸」經常與「撲」的吃法結合在一起，「撲」使對方的氣更緊，這種吃子方法就叫「撲吃接不歸」。

試一試　圖6中黑□ 5 顆子被白棋包圍無法逃出了，你能用「撲吃接不歸」的方法救出它們嗎？

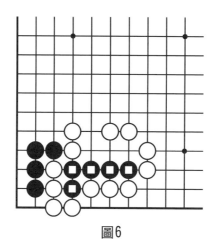

圖6

【例3】圖7中黑□看上去好像無法逃出了，仔細想一想，有辦法逃出來嗎？

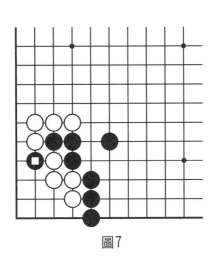

圖7

如圖8中黑1長，白2扳住，黑3撲妙手，白4只得提，黑5打吃，白棋粘上後，黑一路打吃，白棋全死。

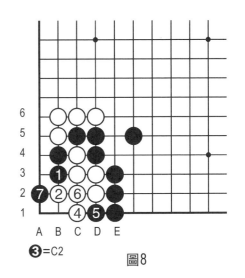

A B C D E

❸＝C2

圖8

　　試一試　如圖 9 黑棋被白棋分斷了，黑□ 5 顆子看上去無路可逃了，你能救出它們嗎？

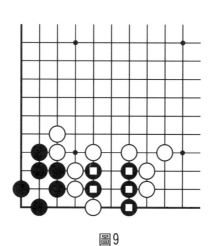

圖9

▲ 鞏固練習

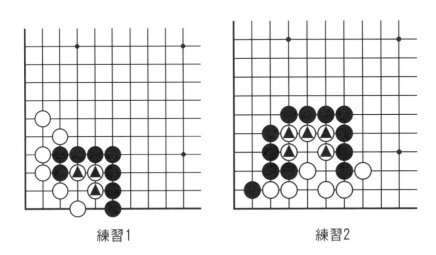

練習1　　　　　　　　練習2

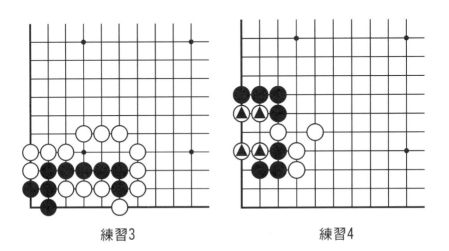

練習3　　　　　　　　練習4

第5課 挖吃與烏龜不出頭

【例1】圖1中黑□3顆子被白棋包圍已經沒有逃出的路了,你能利用白棋的缺陷吃掉白棋救出這3顆黑棋嗎?

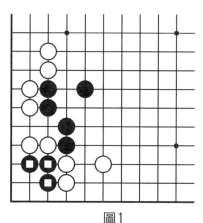

圖1

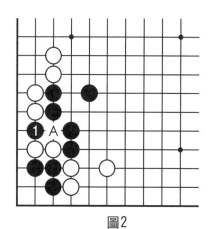

圖2

圖2中黑1下在兩顆白棋中間的下法叫**挖**,白棋A位不入氣,如果從一路打吃,白A位粘,白棋形成接不歸,黑成功救出3子。

試一試 圖3中，你能救出黑棋角上二子嗎？

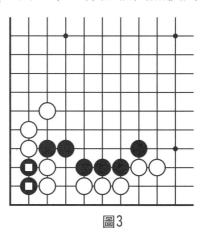

圖3

【例2】圖4中白棋在角上已經有一個眼位，你能破它另一隻眼，殺死這塊白棋嗎？

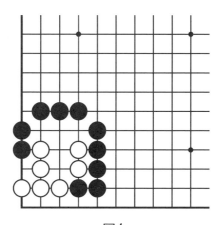

圖4

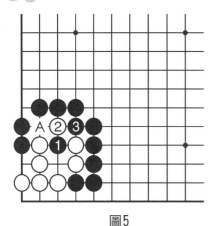

圖5

圖5中黑1挖破眼是關鍵，如果被白棋走到就活棋了，白2打吃，黑3擠形成雙打，白棋必須提子，剩下黑棋再擠在A位讓白棋變成假眼就成功了。

試一試　圖6中黑棋如何破掉白棋眼位，殺掉這塊白棋？

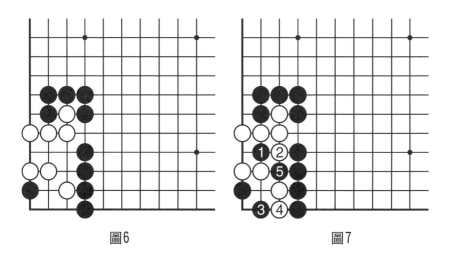

圖6　　　　　　　　圖7

圖7中黑1挖，白2擋住必然，黑3是挖之後的又一好手，白4只有擋住，至黑5白棋形成接不歸，全部被殺。

【**例3**】圖 8 中黑、白 3 顆子都是 3 口氣，但黑棋已經被完全封鎖在下面，白棋有一子接應，黑棋能巧妙利用挖的手段吃掉白棋、救出下面 3 顆黑棋嗎？

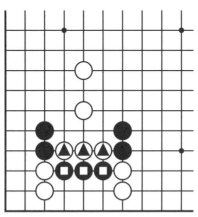

圖8

圖 9 中黑 1 挖後白 2 打吃，黑 3 封住，白 4 在 A 位打吃，黑 5 就在 B 位封住，這樣白棋就形成了接不歸棋形，黑棋成功。

因為這種棋形白棋就像一隻想要出頭的「烏龜」，所以被稱為「烏龜不出頭」。

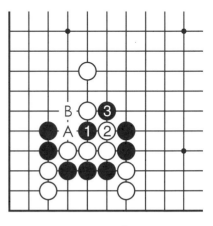

圖9

試一試　圖 10 中黑□ 4 子連接有缺陷，白棋怎樣走才能吃掉這 4 顆黑棋呢？

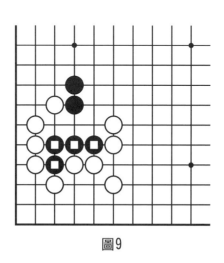

圖9

透過以上例題，同學們想一想，挖在對戰中主要有哪些作用？

（1）「挖」可以用來分斷對方；

（2）「挖」可以縮短對方的氣；

（3）「挖」可以破壞對方的眼位。

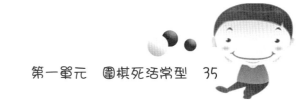

▲鞏固練習（全部黑先）

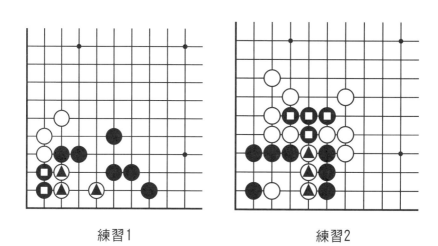

練習1　　　　　　　　　　　練習2

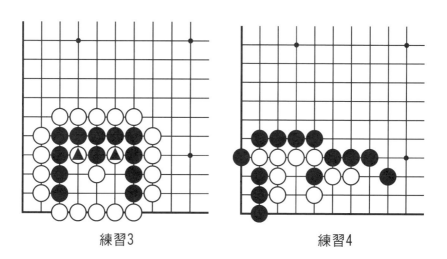

練習3　　　　　　　　　　　練習4

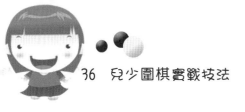

第6課　老鼠偷油

【例1】圖1白棋的棋形也是一種對戰中在角部常見的形狀。黑棋先走,能吃掉全部白棋嗎?

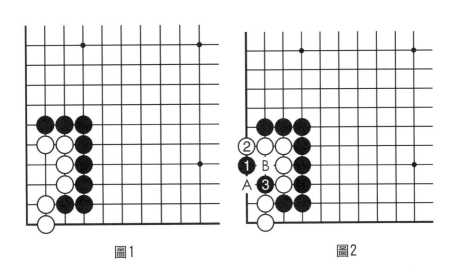

圖1　　　　　　　　　圖2

圖2中黑1擊中白棋弱點,白2必須擋住,黑3以後,雖然黑兩子只有兩口氣,但A、B兩點白棋都無法入氣,黑成功殺死全部白棋。

因為例1中白棋的形狀像一個油瓶,黑1的下法正好是鑽到油瓶裡,所以這種下法圍棋中叫「老鼠偷油」。

試一試　見圖3，黑棋先，你能利用「老鼠偷油」的方法吃掉白棋嗎？

圖3

【例2】圖4中黑□五子只有2口氣，而白棋有3口氣，看上去黑已經死了，仔細想一想有什麼辦法能救出黑棋嗎？

圖5中黑1小尖，妙棋！白棋無法在A、B兩點殺氣，黑成功救出黑□5子。

圖4　　　　　　　　　　圖5

試一試　圖6中黑棋先走，你能救出黑□2顆子，並殺掉白▲6顆子嗎？

圖6

▲鞏固練習（全部黑先）

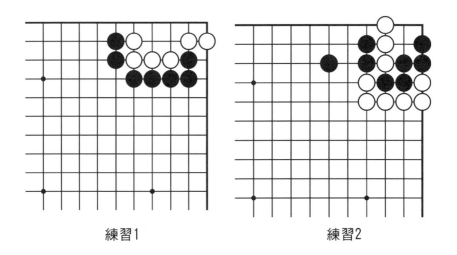

練習1　　　　　　　　練習2

練習3

練習4

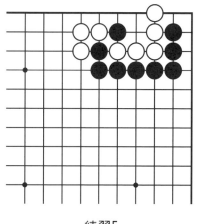

練習5

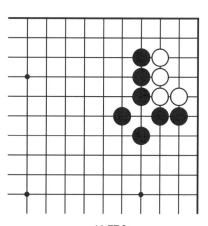

練習6

第7課 脹牯牛與倒脫靴

【例1】圖1中的黑棋只有1隻大眼，白▲三子下一步就會在A位團，形成「方四」聚殺整塊黑棋。黑棋怎樣走才能活棋呢？

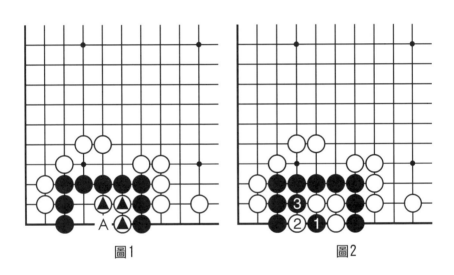

圖1　　　　　　　　圖2

圖2中黑1搶佔A點，白2只能吃，黑3後發現一個奇怪的現象，就是白棋走在黑1的位置就能形成「刀五」聚殺黑棋，但是由於白棋已經只有這一口氣，黑1的位置是白棋的「禁入點」，所以白棋無法再聚殺黑棋，黑成功活棋。

像例 1 中為了防止被對方聚殺,在對方虎口送吃一子,然後打吃,使對方無法團眼,吃子後脹死,圍棋中這種下法被叫作「**脹牯牛**」或者「**脹死牛**」。

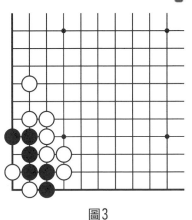

圖3

試一試　圖 3 是「盤角曲四」。白棋要殺黑棋走成棋形,黑要活棋應該下在哪裡?

【例 2】圖 4 中整塊黑棋只有 1 隻真眼,下方黑□三子只有 1 口氣,而白▲兩子有 2 口氣,看上去黑棋已經無法活棋了,仔細想一想,黑棋真的死了嗎?

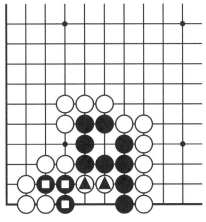

圖4

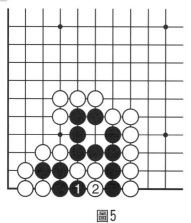

圖5

圖5中黑1多送一子是關鍵，白棋不得不提，黑3打吃，白三子無法逃，黑棋成功活棋。

像例2這種主動送子讓對方吃，然後吃回對方棋子的方法叫作「**倒脫靴**」。能走成「倒脫靴」，送吃的棋形一般情況下都是「團四」「閃電四」「刀五」的形狀。

試一試 圖6中白棋點在了黑棋左眼的要點，黑先如何才能活棋？

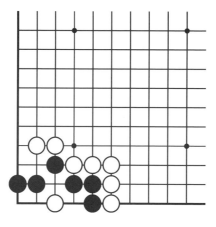

圖6

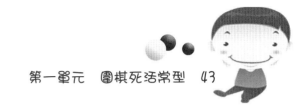

▲ 鞏固練習

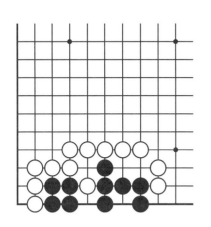

練習1

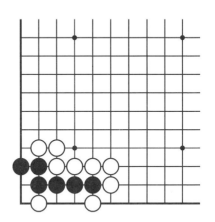

練習2

練習3

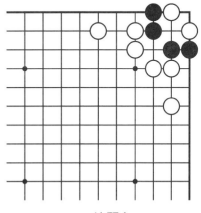

練習4

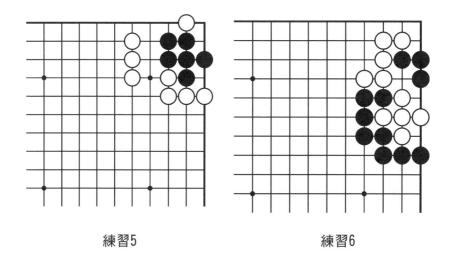

練習5　　　　　　　　　練習6

第 8 課　大頭鬼與黃鶯撲蝶

【例 1】圖 1 中黑□兩子與白▲兩子對殺，黑棋怎樣走才能在戰鬥中勝利呢？

圖1　　　　　　圖2

圖 2 中黑 1 沖白棋擋住，黑 3 斷是要點，白棋只能打吃，黑 5 立下緊氣，白棋只能 6 位繼續打吃，黑 7 反打，白棋提後黑 9 撲是緊氣關鍵，至黑 15 黑快一口氣殺白。

例 1 中因為黑棋的殺法把白棋的形狀逼成了一個大頭的愚行，所以叫作「**大頭鬼**」，又因白棋形狀像一個秤砣，所以又叫「**吃秤砣**」。

圖3

試一試　圖3中白▲一子將黑棋分斷，如何利用「大頭鬼」的殺法吃掉這顆白子、奪取角空呢？

【例2】圖4中白▲三子將黑棋分成3塊，中間一塊只有3口氣，黑棋要想活棋，必須吃掉白▲棋筋，黑棋該如何走呢？

圖5中黑1看似沒有緊白棋的氣，卻是白棋延氣的要點（如果直接走在7位，白2位以後，黑棋無論在哪邊打吃，白棋反打後就快一口氣殺掉中間

圖4

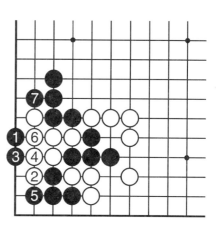

圖5

的黑棋，黑失敗）。白2想延氣，黑3一路爬，白4不得不粘，至黑7，黑棋快一口氣成功吃掉棋筋。

像例2這種棋形在實戰中經常遇到，很多初級學生都以為黑棋已經失敗，沒有發現在一路的好手。這種棋形及殺法在圍棋中有個好聽的名字，叫作「**黃鶯撲蝶**」。

試一試　圖6中黑棋中間三子已經無法逃出（烏龜不出頭棋形），現在只有殺掉上方白棋才能扭轉局勢，你能用「黃鶯撲蝶」的殺法救出黑棋嗎？

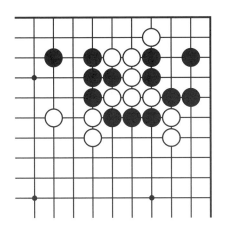

圖6

▲ 鞏固練習

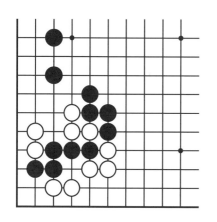

練習1

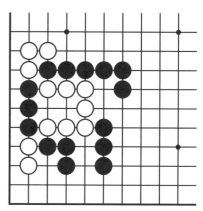

練習2

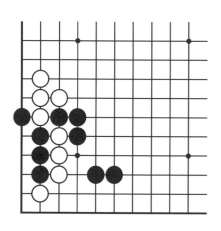

練習3

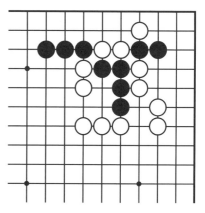

練習4

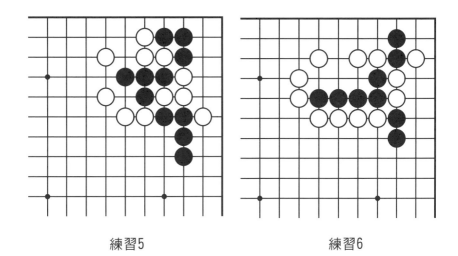

練習5　　　　　　　練習6

第二單元

圍棋中盤技巧

第 1 課　殺　氣

殺氣是圍棋戰鬥中的一項基本技巧。當黑白雙方都沒有活棋的時候就會產生對殺，在對殺時雙方的氣數、殺氣的次序與方法至關重要，今天我們就一起來研究「**殺氣**」。

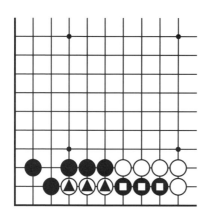

圖1

【例1】圖1中黑□3顆棋子與白▲3顆棋子都是3口氣，現在雙方展開對殺，黑棋應該怎樣走呢？

圖 2 中黑棋先走必須緊白棋的氣，至黑 3 白棋只剩一口氣，下一步黑就可以吃掉白棋，而黑棋還有 2 口氣，白棋無法吃掉黑棋。

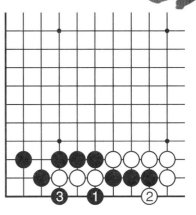

圖2

<u>試一試</u>　如果白棋先走呢，黑棋還能吃掉白棋嗎？

由例 1 我們可以看出，當對殺雙方氣數相同時，先下的一方能吃掉對方。也就是氣數相同，先下手為強。

【例 2】圖 3 中，黑□和白▲雙方形成了對殺的局面，數一數它們各有幾口氣，對殺的結果怎樣呢？

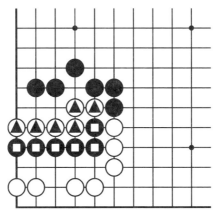

圖3

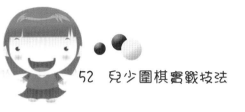

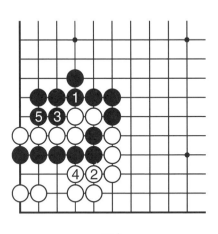

圖4

圖5

黑棋有 5 口氣，而白棋只有 4 口氣，當黑棋先走（如圖 4），黑殺白。當白棋先走（如圖 5），也是黑殺白。

所以當對殺雙方氣數不相同時，氣數多的一方獲勝，圍棋中叫作「**長氣殺短氣**」。

圖6

試一試 圖 6 中黑□和白▲雙方對殺是什麼結果？

【例 3】圖 7 中 3 顆黑棋和 5 顆白棋形成對殺，數一數它們各有多少口氣？對殺的結果和哪些因素有關係？

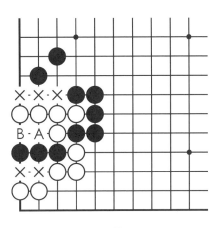

圖7

黑棋有 4 口氣，白棋有 5 口氣。如圖 8 雖然白棋氣多，而且先從裡面開始殺氣，但結果卻是白棋死了。圖 9 白棋先從外面開始殺氣，結果是黑死。

圖 10 中黑棋先從黑 1 開始殺氣，結果是黑棋被殺，而圖 11 中黑棋先從外

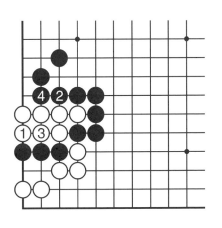

圖8

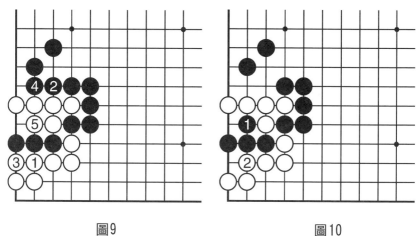

圖9　　　　　　　　　　　　圖10

面開始殺氣後形成雙活。

　　思考　根據上面圖7至圖11的結果，你能把它們的氣分分類嗎？殺氣應該從哪開始？

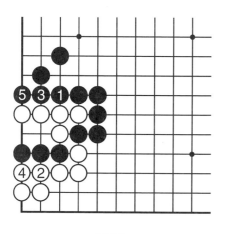

圖11

　　圖7中A、B兩口氣既是黑棋的氣，也是白棋的氣，叫作「公氣」。×處只是一方的氣叫作「外氣」。

　　雙方對殺時既有「公氣」又有「外氣」的情況下要先殺「外氣」。

試一試　圖12中黑棋與白棋對殺！黑先結果如何？白先結果如何？只有外氣和公氣的對殺原則：當雙方有公氣時，先行一方的外氣＋1大於或等於對方外氣＋公氣就能殺死對方。

圖12

【例4】圖13中黑棋有一隻眼和白棋沒有眼形成對殺，數數它們的外氣和公氣，再擺一擺看看對殺結果如何？

圖13

　　黑棋有1口外氣，2口公氣，1口內氣（眼中的氣叫內氣）。白棋有3口外氣和2口公氣，從氣數上來說白棋多。

　　圖14黑棋先殺氣，至黑5白棋死。圖15白棋先殺氣，至黑4由於白棋A點已經不入氣，同樣白死。

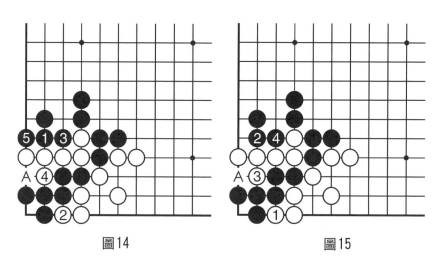

圖14　　　　　　　　　　圖15

　　當對殺中一方有眼（內氣），另一方無眼時，公氣都屬於有眼方的。所以它們的計算方法是：

　　有眼方氣數＝內氣＋外氣＋公氣

　　無眼方氣數＝外氣

　　從這個公式可以看出，對殺時有眼是非常有利的，其中就有一句諺語叫「有眼殺無眼」。

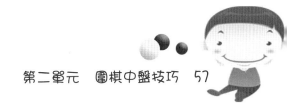

試一試　圖16中黑棋先走如何能在對殺中成功吃掉白棋？

圖16

【例5】圖17中黑、白雙方各有一個眼位，還有2口公氣，對殺結果如何呢？

圖17

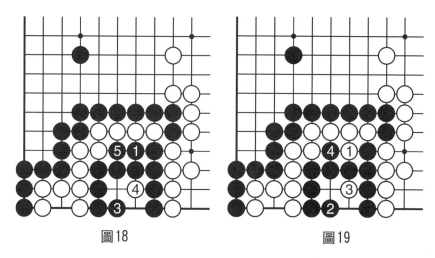

圖18 圖19

　　圖 18 黑棋先走，黑 1 緊公氣，這時白已經無法緊氣，只能下在別處，黑 3 提 3 子，白 4 點，黑 5 緊公氣以後白死。

　　圖 19 白棋先下，白 1 緊公氣，黑 2 提 3 子，白 3 點，黑 4 後還是白棋死。

　　例 5 中，不管白棋先走還是黑棋先走，結果都是白死，為什麼呢？

　　原因在於他們的眼的大小，例 5 中，黑棋眼大，白棋眼小，如果不考慮外氣因素的情況下對殺，眼大的殺眼小的，這也是圍棋中的「**大眼殺小眼**」。

　　遇到例 5 這種情況，通常在對局中黑、白都不

會進行殺氣了，終局時直接把白棋拿掉就可以了。

　　試一試　下面圖20中黑、白雙方對殺，你能擺一擺，看看結果是怎樣的？

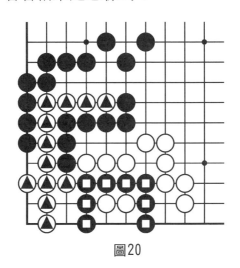

圖20

第 2 課　行棋的手法

　　圍棋中根據前面落下的棋子，後面每一步棋落子的位置我們都用一個固定的「圍棋術語」來稱呼。今天我們就一起來認識一些常見的行棋手法。

　　圖 1 中黑 1 是在黑□兩子的基礎上又加了一子並且連成一條線，這種下法叫作「**長**」。看一看現在的黑棋是不是比原來更長了？

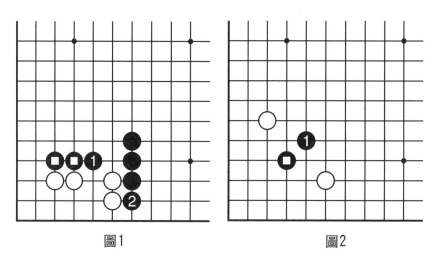

圖1	圖2

　　圖 1 中黑 2 的下法看上去和黑 1 是一樣的，但它的名稱卻不叫「長」，而叫「**立**」。仔細觀察「長」和「立」有什麼不同嗎？圍棋中把往邊線的

「長」叫作「立」。

圖2中黑1的位置在黑□棋子對角上，這種黑1的下法就叫「尖」。圍棋中有「尖無惡手」和「棋逢難處小小尖」的說法。

試一試　你能說出圖3中黑棋1、3，白棋2各叫什麼名稱嗎？

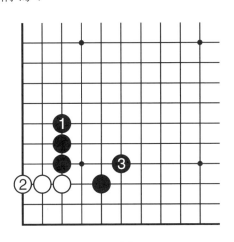

圖3

圖4中白棋1、3和黑棋2落子的位置都與自己的棋子隔了一個交叉點，這種隔一個交叉點落子叫作「跳」或者「拆一」。

圖5中黑1跳了兩格，比一般的跳多了一格，這種行棋手法叫「大跳」或者「拆二」。

圖6佈局中常見的守角方法，叫作「無憂

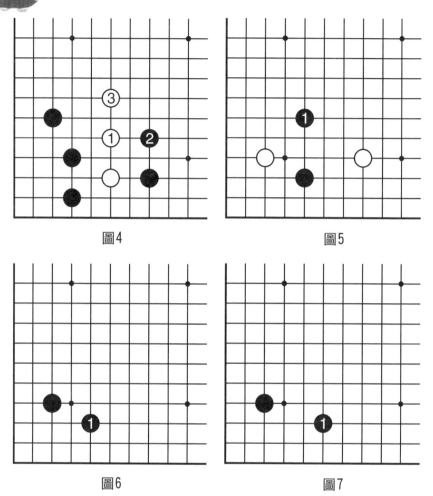

圖4　　　　　　　　圖5

圖6　　　　　　　　圖7

角」。黑1與黑棋兩子就像象棋中馬的走法，從日字的一角走到它的對角，這種行棋手法叫作「飛」；圖7中黑1比「飛」多了一格，叫作「大飛」。

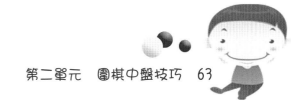

　　試一試　說出下面圖8中棋2、3、4、5、6各叫什麼？

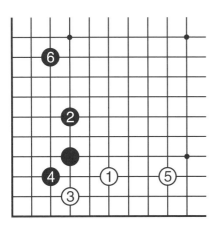

圖8

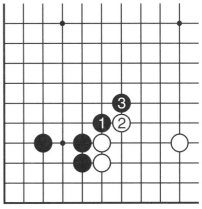

圖9

　　圖9中黑1擋住了白棋繼續往上長出的路線，像這種行棋手法叫作「**扳**」，白2的下法叫「**反扳**」，黑3在扳的基礎上又「扳」叫作「**連扳**」。

　　試一試　你知道圖10中棋1、2、3是什麼行棋手法嗎？

圖10

▲ 鞏固練習

說出下面各題中每一步帶編號棋子的行棋手法。

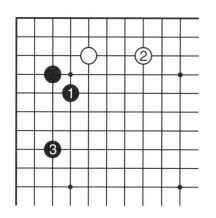

練習1

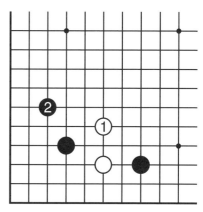

練習2

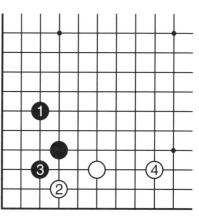

練習3

練習4

第 3 課　連接與分斷

一、連　接

【例1】圖1中黑棋與白棋都沒有連接，下一步黑棋應該走在哪呢？

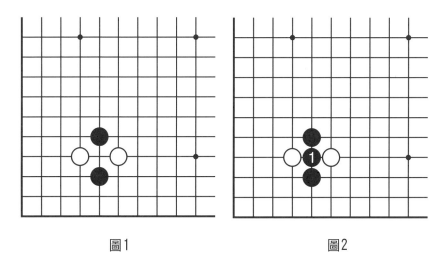

圖1　　　　　　　　　　　圖2

圖2中黑1將黑棋兩子連接起來，並且切斷了白棋兩顆棋子的聯絡，這是雙方爭奪的要點。

在圍棋對局中，能把自己的棋都連接起來，就會使自己的棋變得強大，不容易受到攻擊，在戰鬥中獲得有利的形勢。

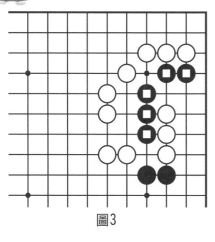

圖3

試一試 圖3中黑□5顆棋子已經十分危險了，怎樣才能逃出白棋的包圍呢？

【例2】圖4中黑□4顆棋子已經被斷開了，黑棋還有救出它們的方法嗎？

圖5中黑1吃掉了分斷黑棋的2顆白棋棋筋，順利把兩塊黑棋連接起來。

當自己的棋子完全被分斷，吃掉對方阻礙連接的棋筋也是一種連接的方法。

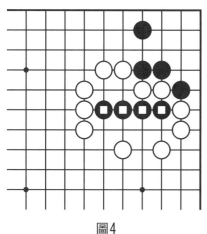

圖4

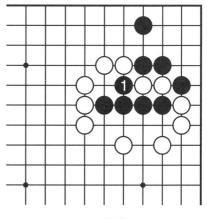

圖5

試一試　你能救出圖 6 中黑□ 5 顆棋子嗎？

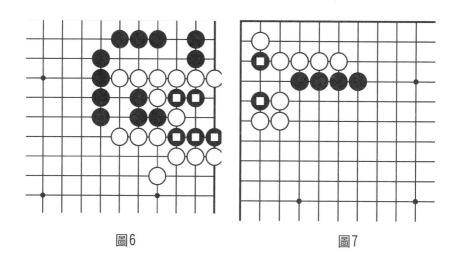

圖6　　　　　　　　　　　圖7

【例 3】圖 7 中黑□ 2 子已經非常危險了，黑棋怎樣才能把它們與外面的黑棋連接呢？

圖 8 中黑 1 與黑□ 2 顆棋子形成圍棋中一種常見的連接形狀「**虎**」。看看「A」點像不像張開的老虎口，敵人一進來我們就能把它吃掉。所以這個 A 點就叫「**虎口**」。

圍棋中「虎」可以看作一種連接的棋形，除了「虎」，還有「**尖**」「**雙**」。

圖 9 中黑 1 就是用「**尖**」把黑棋連接起來的，圖 10 中黑 1 的下法就是「**雙**」。

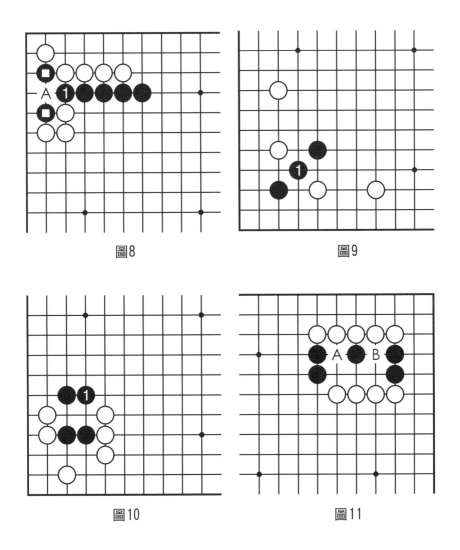

圖8

圖9

圖10

圖11

試一試 圖11中白棋已經可以從 A、B 兩點沖斷黑棋了,如何才能連接黑棋呢?

【例4】圖 12 中黑棋怎樣才能讓黑□四子與外面的黑棋連接呢？

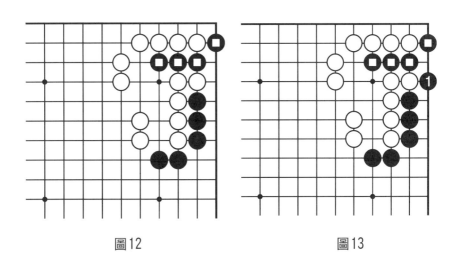

圖12　　　　　　　　　圖13

圖 13 中黑 1 在一路成功連接黑棋。像這種利用一路連接的手法叫作「渡」。

試一試　你能把圖 14 中的黑□ 6 子與角上的黑棋連接起來嗎？

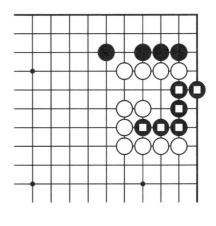

圖14

二、分　斷

【例5】圖15中黑□2子看上去已經無法逃出，仔細觀察，看看能不能切斷白棋救出它們呢？

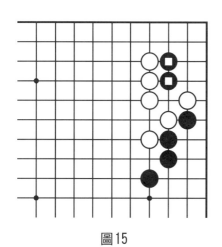

圖15

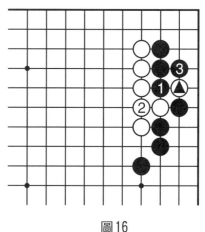

圖16

圖16中黑1打吃，白不得不粘，黑3二路打吃白▲一子，成功與外面黑棋聯絡。

試一試　你能分斷圖17中白▲5子與外面白棋的聯絡救出角上的黑棋嗎？

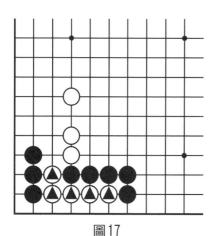

圖17

【例6】圖 18 中黑棋被分斷，角上還沒有活，能不能將白▲ 2 顆棋子切斷吃掉呢？

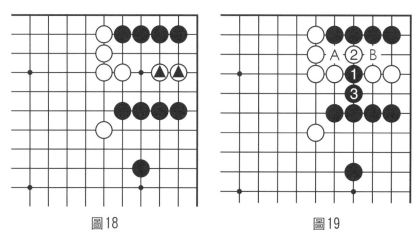

圖18　　　　　　　　　　　圖19

圖 19 中黑 1 的行棋方法叫作「**挖**」，「**挖**」是指在將棋下在對方跳的兩顆棋子中間，阻止對方連接。黑棋「挖」後白 2 打吃，黑粘上後白棋出現了 A、B 兩個中斷點，不管白棋接哪個，黑棋只要下在另一個點就切斷了白棋。這種分斷對方的下法叫作「**挖斷**」。

試一試　你能切斷圖 20 白棋的聯絡嗎？

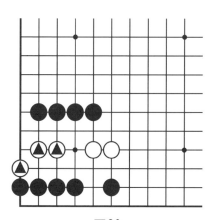

圖20

【例7】圖 21 中白棋的連接存在缺陷,但是如果黑棋從 A 位沖,白棋在 B 位就可形成「虎」的連接形狀,黑棋到底有什麼辦法能切斷白棋呢?

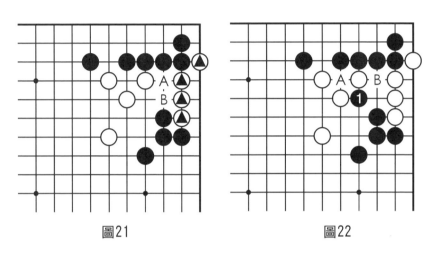

圖21　　　　　　圖22

圖 22 中黑 1「尖」正中白棋要害,白棋已經出現 A、B 兩個中斷點,無法連接。

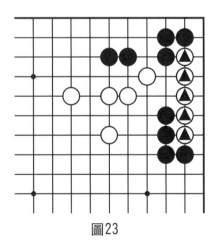

圖23

試一試　圖 23 中你能幫助黑棋切斷白▲ 5 子嗎?

▲ 鞏固練習（全部黑先）

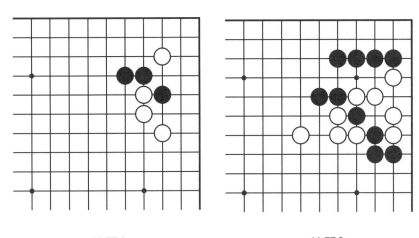

練習1　　　　　　　　　練習2

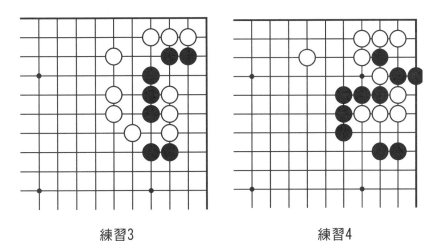

練習3　　　　　　　　　練習4

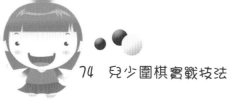

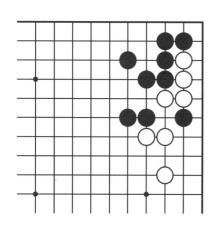

練習5

練習6

練習7

練習8

練習9 練習10

第4課 整 形

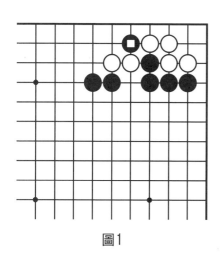

圖1

【例1】圖1是一個常見的棋形，黑棋如何利用黑□這顆棄子把白棋封鎖在角上呢？

圖2中黑1長多送一子是妙手，目的是多延一口氣，幫助外面完成封鎖，至白8，黑棋先手封鎖白棋，外勢棋形完整。

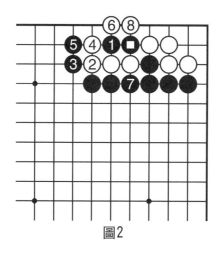

圖2

試一試　圖3中黑棋如何整形封鎖白棋左邊出頭，要注意利用黑角上兩顆死子的兩口氣？

【例2】圖4是常見的白棋星位。黑棋掛角、白棋尖頂後形成的定石。白1打入，黑棋該如何整形呢？

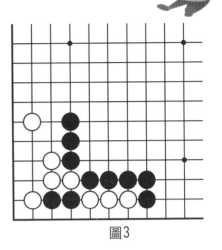

圖3

圖5中黑2靠壓，白3、5打吃後在9位渡過，雖然把黑棋根據地奪了，但白3受傷，黑得外勢，並且白棋角上留有黑棋活角的手段。

圖4　　　　　　　圖5

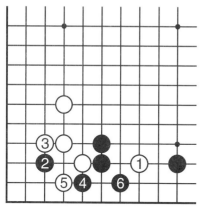

圖6

圖6中黑從容點角，至黑6，白1無趣，角上還要補棋。

【例3】如圖7，白▲把黑棋分斷了，黑棋如何才能成功化解危機呢？

圖8中黑1跳夾，整形開始，白2打吃無奈，黑3長出多送一子是關鍵，為外面整形爭取到2口氣，至黑11黑棋在左下角留有A位掏角的手段，外面完整，出路廣闊，白棋再也難以攻擊了。

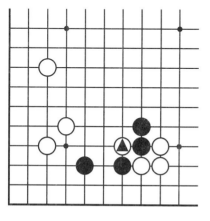

圖7

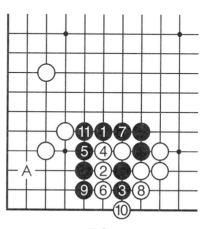

圖8

試一試　圖 9 中黑棋如何利用黑□封鎖白棋完成整形呢？

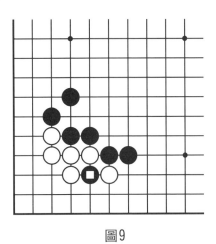

圖9

▲ 鞏固練習

練習1

練習2

第 5 課　打入與騰挪

【例1】圖1中白棋如果在 A 位補一手，就會圍成一個模樣。黑棋應該怎樣去破壞白棋的模樣呢？

圖2中黑1深入白棋的陣勢中，破壞白棋下邊的空，這手棋就叫「**打入**」。白2小尖，阻斷了黑棋 E 位的托渡和跳出。意圖鯨吞黑棋打入的棋子，黑3小飛是好手！如果白棋下在 A 位，則黑下在 B 位，白 C 位斷後黑 D 位打吃，利用棄子手段把白棋分成兩塊，黑成功破壞白棋下邊模樣。

圖1

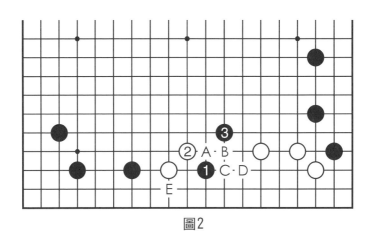

圖2

試一試　圖3中黑棋如何打入白棋下邊的模樣？

圖3

【例2】圖4中白棋大飛守角，又佔據上邊大場，黑棋該如何打入，消除白棋的實空呢？

對於大飛守角，一般打入都是從托角開始，圖5中白棋內扳守角，至黑7時黑成功打入，白棋模樣被消。如果白棋不肯強硬外扳，如圖6，則角上形成黑緩一氣的劫，黑成功。

圖4

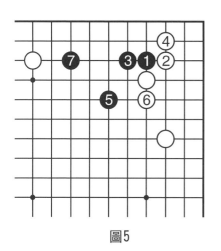

圖5

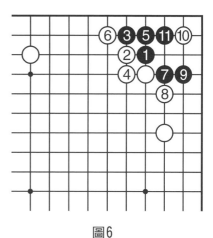

圖6

　　【**例3**】圖7是一種黑棋星小目，白棋掛角後形成的一個常見定石，黑棋攔逼後，白棋如在 A 位補才能保證安全。如白棋不補，黑棋該如何打入搜白棋的根呢？

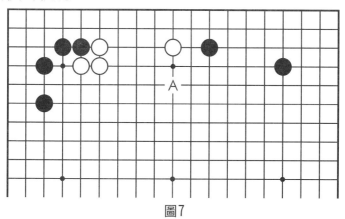

圖7

　　圖8中黑1打入，白靠壓至黑7，黑棋成功搜根，白棋失去根據地後就會成為黑棋攻擊的目標。

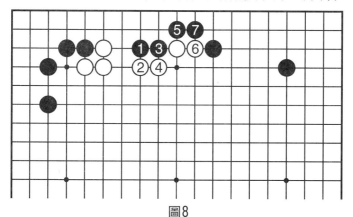

圖8

試一試 圖 9 中也是托退定石形成的常見圖形，由於白棋是虎，不是例 3 的粘，黑棋該如何打入白棋呢？

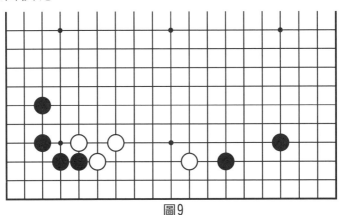

圖9

【例4】圖 10 中白棋看似能在 A 位夾黑□的手筋，但黑 B 位反夾，利用棄子很快就能安定。那該如何打入下邊黑棋，破壞黑棋根據地呢？

圖10

　　圖 11 打入選點正中黑棋要害，至白 5，黑整塊棋成孤棋，白成功打入。

圖11

第三單元

圍棋常見定石及騙招

第1課　星位定石

【例1】對於白棋掛黑棋星位角，黑棋一間低夾，白棋點角形成轉換的定石（又稱定式）比較常見，在對局中也有白棋如圖1中從另一邊再飛掛，

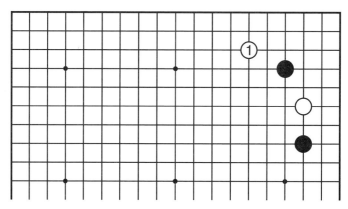

圖1

這種棋形叫作「**雙飛燕**」。

　「雙飛燕」定石，在以前黑棋大多是在 A 位壓，如圖 2，但經過很多專業棋手的研究後，現在基本上都是在 2 位壓。

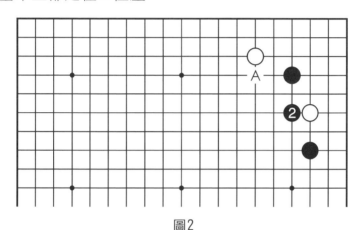

圖2

　圖 3 是黑棋壓、白棋點角形成的定石。

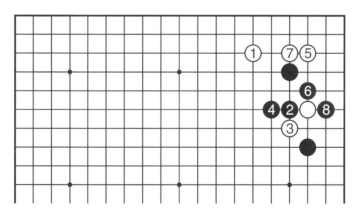

圖3

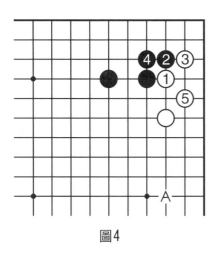

圖4

【例2】圖4中白棋掛角，黑棋單關跳，當黑棋在A位有子，白棋也有托角迅速定型的下法，黑棋扳，白3反扳後形成的定石，白棋形狀滿意。

【例3】星位定石如圖5所示，當黑棋一間低夾、白棋跳出也是一種常見的定石，正常情況下黑棋可以選擇跳或者飛守角。

圖5

　　圖 6 是黑棋得實地、白棋取外勢的一種定石下法。將來如果黑棋 A 位沖斷白棋的話，白棋可點角轉身。

　　在特定場合中圖 5 黑棋如果不守角，而是將右邊一子拆二或者跳出的話，白棋飛攻黑星位棋子，會形成著名的「金井欄」圖形。「金井欄」戰鬥激烈而且變化非常多，常見的如圖 7 叫作「立仁角」，圖 8 叫作「大

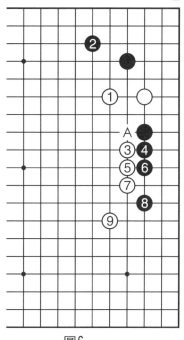

圖6

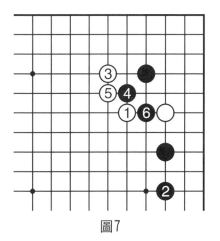

圖7

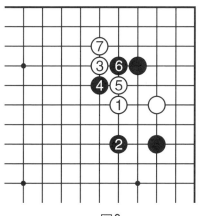

圖8

角圖」，圖9叫作「**小角圖**」，圖10叫作「背綽角」。

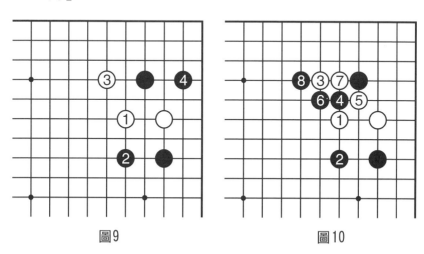

圖9　　　　　　　　　圖10

【**例4**】在圖11中黑1是一個騙招，結果如圖12所示白棋中招了。

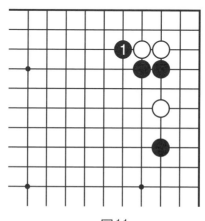

圖11

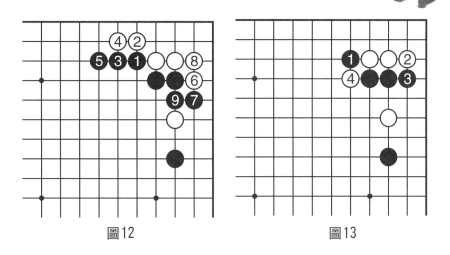

圖12 圖13

　　圖12中白2、4被黑棋壓在二路，全部被困在角上沒有出路，損失慘重。怎樣破解這個騙招呢？

　　圖13中白棋立是一種破解方法，黑棋如果強硬擋住，白棋斷開戰鬥，黑已無法兩全，這種結果是黑棋大虧。

　　圖14是另一種白棋扳粘後夾黑1的破解方法，將定石又還原成原來形狀，只是多了黑棋沖和白棋擋的兩手棋，這兩手棋的交換黑棋並不便宜。

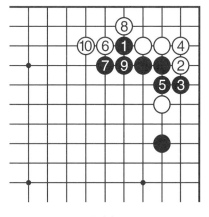

圖14

試一試　如圖 15，如果黑 1 選擇強硬分斷白棋，白棋該如何破解呢？

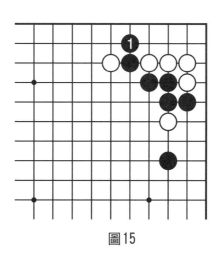

圖15

【例5】圖 16 是「金井欄」棋形，黑 4 托也是一個騙招，如果白棋外扳後補短，黑棋輕鬆活角，

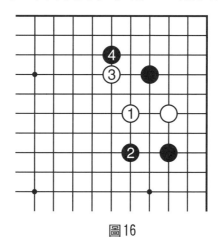

圖16

白棋所得有限。這裡白棋怎樣才能破解黑棋呢？

圖 17 中白 5 扳至白 11 斷，黑棋戰鬥不利，白棋成功奪角。

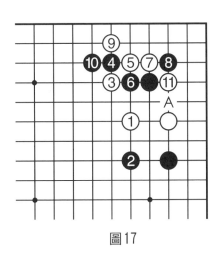

圖17

試一試 圖 17 中黑棋 A 位打吃，白棋該如何應對呢？

▲ 鞏固練習

黑白交換，擺出今天學習的星位定石。

第2課 三三定石

占角一方直接下在三三的位置是一種搶佔實地的下法，優點在於能控制角部，缺點是不利於發展。

【例1】圖1中黑棋直接站住三三位置，白棋掛角，不像星位、小目那樣多。白棋大多下在星位直接把黑棋壓制在角部，限制黑棋的發展。

圖1

圖2中黑棋爬，白退，至白7是三三定石中最常見的，是黑棋取實地，白棋取外勢的下法，雙方都沒有不滿。

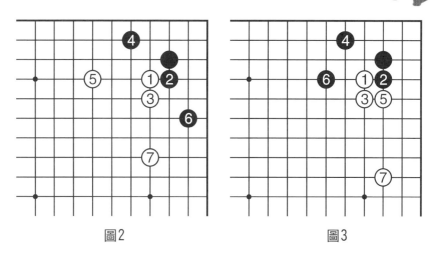

圖2　　　　　　　　　　　　圖3

　　圖3中白5如果認為右邊利益大就會不拆二而改拐形成一種下法，也是兩分的局面。

　　圖4是黑棋爬後選擇拐後形成的定石，雖然黑棋實空較大，但白棋取得先手，也是一種考慮。

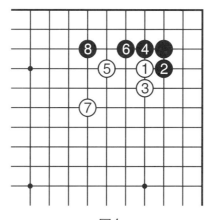

圖4

【例 2】對於三三位置，現代圍棋認為它十分堅實，最好不要靠近，所以又出現了圖 5 中白 1 大飛掛。

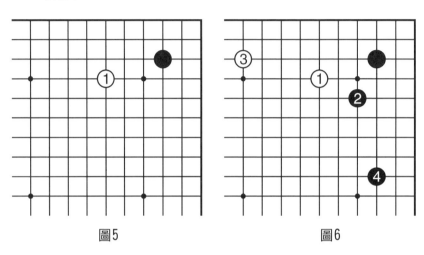

圖 5　　　　　　　　圖 6

對於白棋的大飛掛，黑棋沒有壓力，可以從容地小飛守角（如圖 6），雙方各得一邊。

▲ 鞏固練習

請按次序擺出今天學習的三三定石。

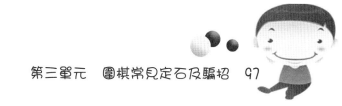

第 3 課　小目定石與騙招

【例1】以前我們學過小目定石中最簡單的托退定石，實戰中根據對局實際情況也會出現很多的變化。如圖1白棋掛角，黑棋選擇一間低夾是非常常見的下法。

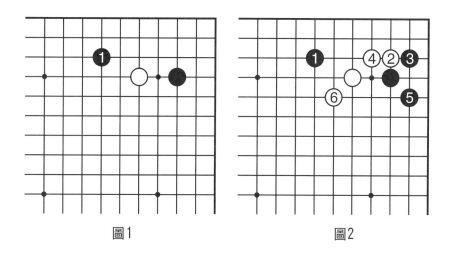

圖1　　　　　　　　圖2

圖2是白棋托角後形成的一種簡單定石，雙方沒有激烈戰鬥。

圖3中黑3沒有選擇扳角而是頂，然後5位斷是一種激烈戰鬥的下法，而且帶有一定欺騙性，初學者如果隨手一打就會落入圈套。如圖4黑棋A、

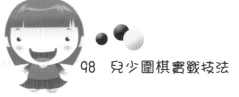

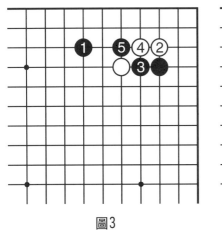

圖3

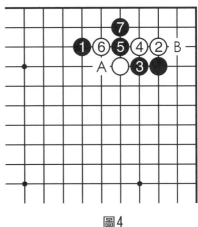

圖4

B 兩點必得一點，白棋大虧。

　　圖 4 中黑 5 斷，白棋正確的下法是在二路扳，然後打。圖 5 中當白 12 時白棋 A、B 兩點必得一點，黑棋難以兩全，所以白棋扳後黑棋則必須打後形成圖 6 中的定石，是兩分局面。

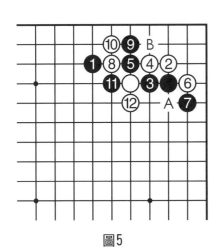

圖5

　　試一試　圖 7 中當白棋二路扳時，黑 7 選擇拐一個，是前一個騙招沒得逞的情況下繼續

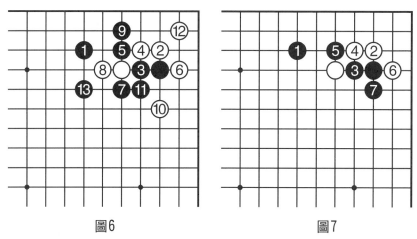

圖6　　　　　　　　　　圖7

的欺騙手段，你能幫助白棋破解嗎？

　　【**例2**】圖8中黑棋對於白棋的托角，選擇拆二是最近比較流行的下法。

圖8

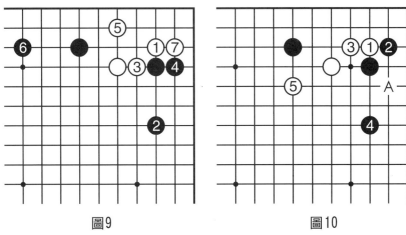

圖9　　　　　　　　　　圖10

圖 9 中是白 3 頂後形成的定石，黑棋走到兩邊，白棋得角而且非常堅實，是雙方滿意的結果。

圖 10 中黑棋選擇先扳再拆二是一個非常複雜

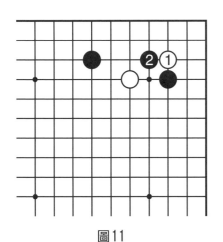

圖11

的定石，由於白棋有在 A 位點的手段，圍繞征子情況，雙方會形成戰鬥局面。

【例 3】 圖 11 中黑棋對於白棋托角選擇內扳，白棋該如何應對呢？

圖 12 中白 3 頂斷是必然，白 5 挖斷是要點，至黑 14 定石告一段落，是兩分的局面。

圖12　　　　　　　　圖13

試一試　圖 12 中黑 6 選擇的是上打，如圖 13 如果改在 7 位下打，白棋該如何應對呢？

▲ 鞏固練習

請在棋盤上按次序擺出今天學習的小目定石。

▲ 你知道嗎

小目定石是圍棋定石中最複雜的！很多職業棋手易犯錯的「大雪崩」和「妖刀」都出自小目定石。

第 4 課　常見的佈局類型

　　圍棋在佈局階段為了能在全盤迅速展開，在序盤獲得主動，出現了一些實用的佈局形式。

　　【例 1】圖 1 中黑棋 3 顆棋子都下在棋盤右邊星位的佈局形式叫作「**三連星**」。「**三連星**」佈局有哪些優點呢？

圖1

在現代佈局中棋手們都非常看重星位。星位佈局主要以取勢為主，佈局速度快，對中腹的作用強於小目。

圖1中的「三連星」佈局的目的在於容易形成模樣。

對於「三連星」的佈局，一般白棋掛角都是從外面掛角（見圖2），如果從內側掛角，黑棋可以選擇尖頂，白棋長出後原本立二要拆三的，可是由

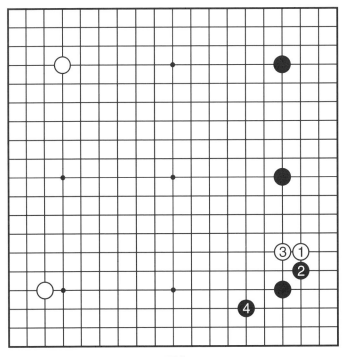

圖2

於星位被黑棋佔領，白棋已經無法完成拆三，從佈局的常識就可以看出白棋虧損。

圖3是白棋外側掛角，黑棋選擇一間低夾，白棋點角後形成的形狀。黑棋雖然角被白棋奪取，可是右邊已經形成立體模樣。

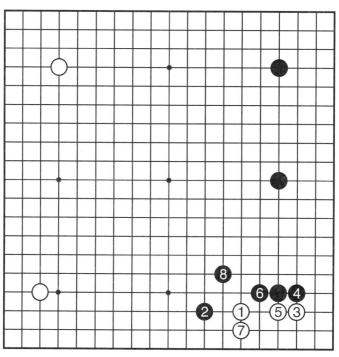

圖3

【**例2**】圖4中黑棋1、3、5的佈局叫作「**中國流**」。由中國棋手首先進行深入研究而得名，這種佈局在實戰中經常被棋手使用，是由中國棋手陳祖德九段首創。

比較一下「中國流」佈局和「三連星」有何不同？

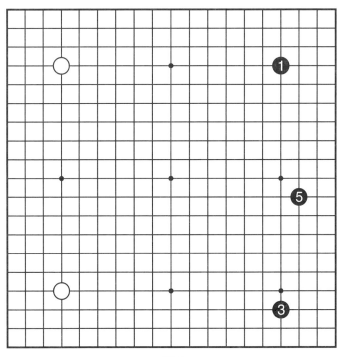

圖4

中國流佈局一般都是黑棋的佈局，白棋很少出現。對於中國流佈局，白棋一般情況下都是和「三連星」一樣從外面掛角。如圖 5，為了限制黑棋「中國流」模樣的發展，白棋高位飛掛小目角，從 A 位掛角也比較常見。

現在最流行的是邱峻九段首創的執白棋對中國流佈局的下法，小飛掛黑棋星位角，然後轉身點角

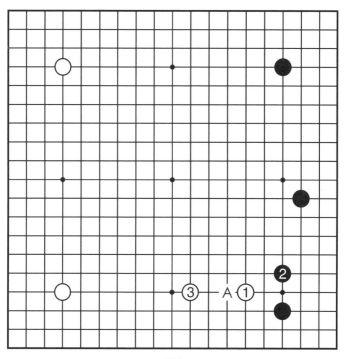

圖5

的下法（如圖 6）。

「中國流」佈局的速度快，能兼顧實地和外勢，主要的模樣發展是小目方向。由於「中國流」佈局在創立初期，獲得了不俗的戰績，後來日韓棋手都對此佈局類型進行了深入研究。現在黑棋採用「中國流」佈局的勝率已經不高了，實戰中出現的也越來越少了。不過在職業棋手們深入研究下，

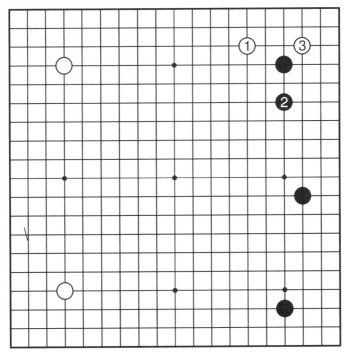

圖6

又誕生了兩種變形的「中國流」，「高中國流」和
「迷你中國流」。

　　觀察圖7，比較「高中國流」和「中國流」
（和「高中國流」對應也叫「低中國流」）有什麼
不同？

　　圖7中黑5比「低中國流」高了一路，所以叫
作「高中國流」。「高中國流」比「低中國流」更

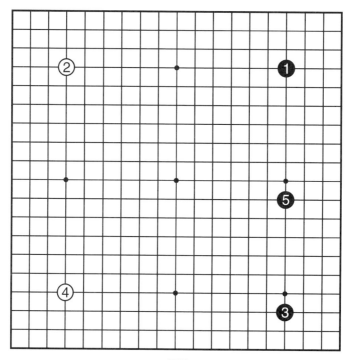

圖7

注重向中央挺近，發展方向依然是小目角方向。

圖 8 中黑 3、5、7 三顆棋子位置與「中國流」佈局很接近，只是比「中國流」縮小了兩路，所以叫作「迷你中國流」。

「迷你中國流」佈局展開速度快，這種佈局通常戰鬥激烈，是現代「暴力圍棋」的典型佈局類型。

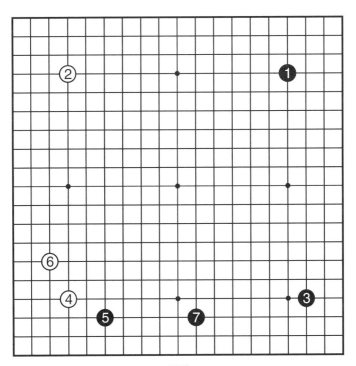

圖8

【例3】圖9中黑3、5、7的佈局類型是日本棋手小林光一首先在大賽中使用，並取得非常好的成績，所以這種佈局就叫作「**小林流**」。

「小林流」佈局注重實地，定型迅速。現在實戰中對「小林流」佈局，白棋通常在 A、B 兩點掛角。

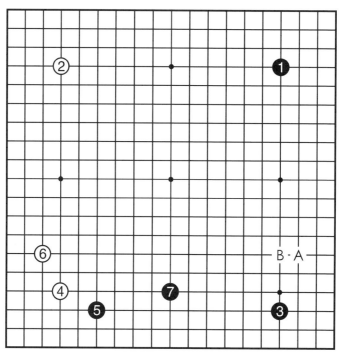

圖9

　【**例4**】圖10中黑1、3都下在小目，而且小目方向交錯，叫作「**錯小目佈局**」。

圖10

　　「錯小目」佈局在現代圍棋中出現的非常多，而且黑棋下一手基本都是如圖 11 所示守角。

　　對於「錯小目」佈局，早起白棋流行在左邊分投，但由於黑棋能迅速收好兩個角，現在白棋多如圖 12 所示直接單關掛角。

圖11

　　圖 12 中黑 13 逼住後，由於黑棋在 A 點的打入嚴厲，白棋往往要在 14 位跳，這樣黑棋先手守住右邊兩個角，佈局速度明顯比白棋快。所以很多職業棋手白 12 不直接開拆而是如圖 13 那樣先碰一下黑 1 後形成新的變化。

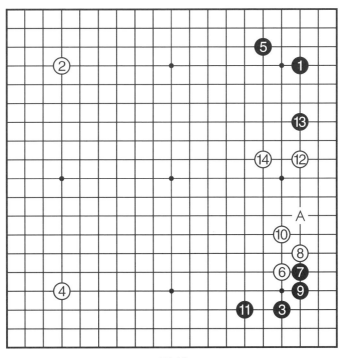

圖 12

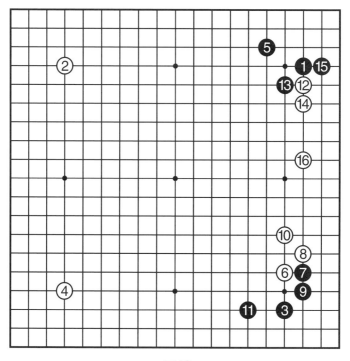

圖13

▲ 鞏固練習

1.圍棋佈局應注意哪些方面？

2.「中國流」「高中國流」「迷你中國流」佈局特點有什麼異同？

3.「星佈局」和「小目佈局」各重視哪方面的發展？

▲ 你知道嗎

　　中國古代圍棋高手們用十句口訣總結了下好圍棋要注意的事項。對於後來棋手們研究、發展圍棋提供了很多的幫助。

▲ 圍棋十訣

一、不得貪勝；

二、入界宜緩；

三、攻彼顧我；

四、棄子爭先；

五、捨小就大；

六、逢危須棄；

七、慎勿輕速；

八、動須相應；

九、彼強自保；

十、勢孤取和。

第四單元
圍棋簡單官子

簡單的官子

一盤圍棋對局經歷了定石的開局，中盤的拼殺，雙方大局已定，最後就進入了官子階段。官子是指雙方確立地盤邊界的階段，又稱為「**收官**」。

（一）官子的分類

【**例1**】圖1中黑白雙方在下邊的官子該如何收呢？

圖2中黑棋先收，一路扳是這種棋形下正確的收官次序，白2打吃，黑3粘上後，由於黑棋有4位吃掉白2的手段，所以白棋必須補棋，這樣黑棋在收完這個局部官子後還是可以先去收別的官子。

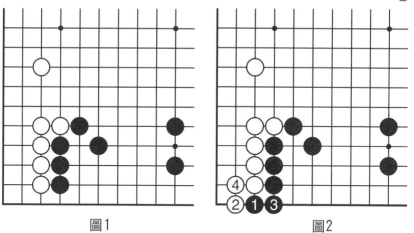

圖1　　　　　　　　　　　圖2

這樣的官子我們叫作「**先手官子**」。

　　試一試　圖1中如果白棋先走該如何收官呢？

　　由圖3可以看出當白棋先走也是一路扳粘，同樣白棋也可獲得先手。

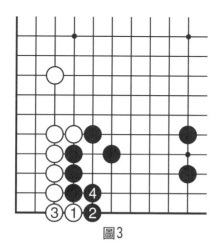

圖3

　　像這樣雙方都是「先手官子」的形狀又叫作「雙先官子」。

　　【例2】圖4也是雙方在一路的官子，黑棋先走和白棋先走會有什麼區別嗎？

圖4

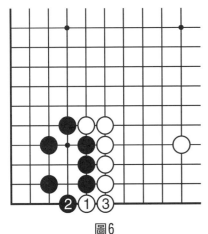

圖6

圖5

　　圖5中黑棋先走一路扳粘後，黑棋還是先手，而圖6中白棋先走一路扳粘後黑棋不需要補棋，這樣白棋就變成了後手。

　　像這種一方先手、另一方後手的官子形狀就叫「單先官子」。

【**例 3**】圖 7 中黑白雙方在下邊二路收官，看一看當黑棋和白棋分別先收結果是什麼樣的？

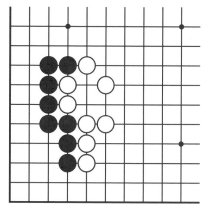

圖7

圖 8 中黑棋先二路扳收官，白棋反扳後，黑 3 不得不粘，這樣黑棋落了後手。反過來白棋先走如圖 9，白棋又落了後手，所以這種情況的官子，我們叫作「**後手官子**」。

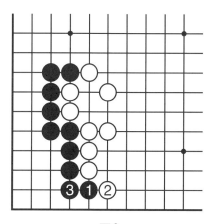

圖8

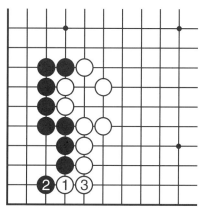

圖9

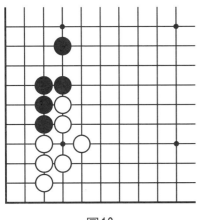

圖10

試一試 觀察圖10，看一看黑、白分別在左邊先收官，結果屬於哪一類官子？

在官子階段，通常情況下我們都是先收「雙先官子」，再收「單先官子」，最後收「後手官子」，同類型的官子，先收目數大的。只有在特定情況下才會後手把一些超大官子逆收了。

（二）常見官子下法

【例4】圖11是黑棋先手的一種超大官子圖形，如何才能儘量縮小白棋的目數，又能獲得先手呢？

圖12中黑1在一路大飛是最大限度地縮小

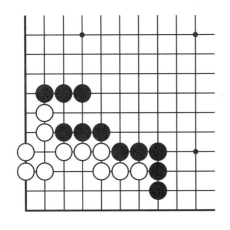

圖11

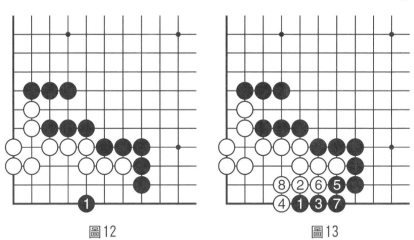

圖12　　　　　　　　　圖13

白棋左下角實空的方法，白棋無法吃住黑1。圖13
是白棋的應法，至白8局部收官結束，黑棋獲得先
手。這種棋形下黑棋一路大飛收官的下法叫作「**仙
鶴伸腿**」。

　　試一試　在黑棋
「仙鶴伸腿」中，白棋
的下法也不止例4這一
種下法，比如圖14中的
A位和B位。不過只要
黑棋應對正確，白棋並
不能獲得更多利益。擺
一擺記住正確的次序。

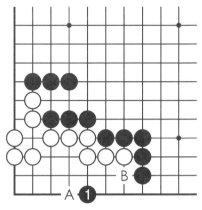

圖14

【例5】圖15也是一種常見的官子形狀，雙方在這裡形狀相同，你知道這裡收官的要點在哪裡嗎？

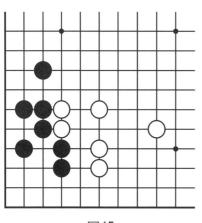

圖15

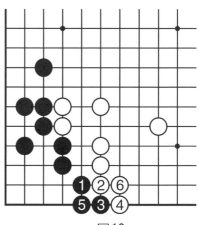

圖16

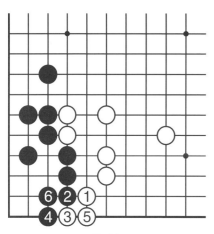

圖17

在這個圖形中雙方在二路小尖是要點，誰先搶到就可以獲得一路扳粘的雙先官子權利，圖16、圖17分別是雙方收官的結果圖，對比一下兩幅圖，看看黑棋和白棋是不是差了好幾顆棋子。

　　試一試　圖 18 中黑棋在右邊怎樣收官才能獲得最大的利益，又能獲得先手？

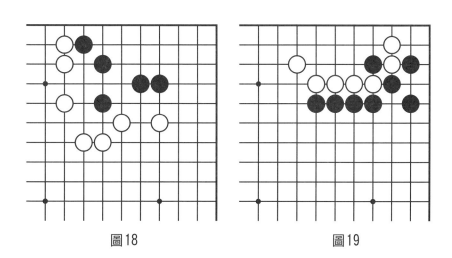

　　　圖18　　　　　　　　　　　　圖19

　　【例 7】　圖 19 中雙方在右邊也是一種常見的圖形，黑棋要想獲得最大利益又能獲得先手，該如何收官呢？

　　通常在圖 19 中，黑棋的二路爬是一個非常大的官子，白 2 不得不補，見圖 20。

圖20

▲ 鞏固練習

全部黑先，找到最佳的收官下法。

練習1

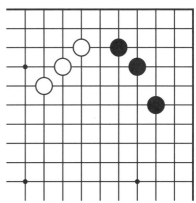

練習2

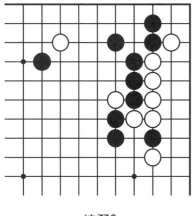

練習3

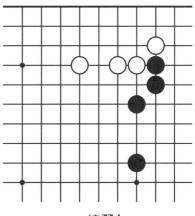

練習4

練習5　　　　　　　　　練習6

練習7　　　　　　　　　練習8

練習題答案

第一單元

第 1 課　滾打包收

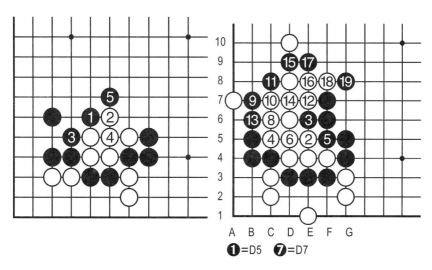

❶=D5　**❼**=D7

練習1　　　　　　　　　　　練習2

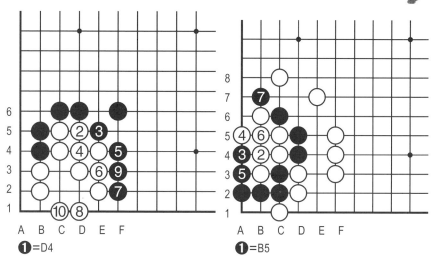

❶=D4

練習3

❶=B5

練習4

第 2 課　大豬嘴與小豬嘴

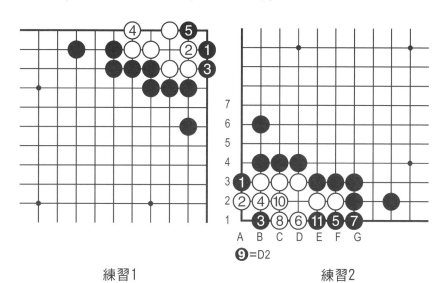

練習1

❾=D2

練習2

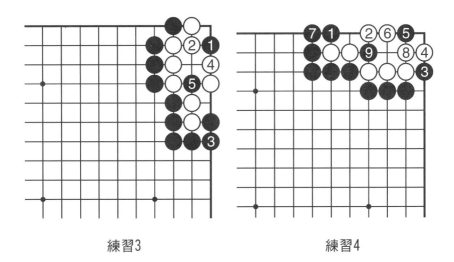

練習3　　　　　　　　　　　　練習4

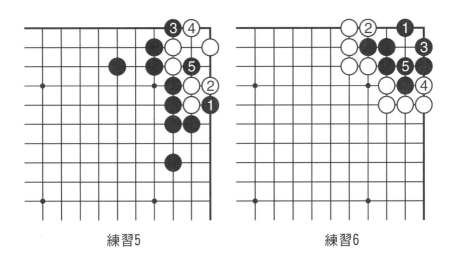

練習5　　　　　　　　　　　　練習6

第 3 課 立與金雞獨立

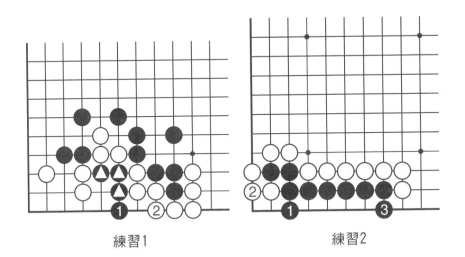

練習1 練習2

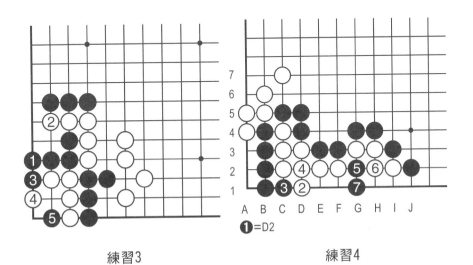

練習3 練習4

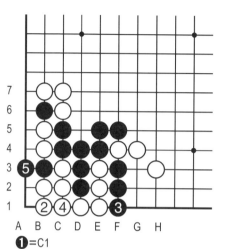

7
6
5
4
3
2
1

A B C D E F G H

❶=C1

練習5

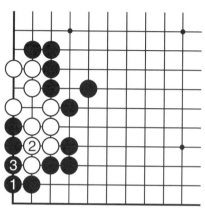

練習6

第 4 課　接不歸

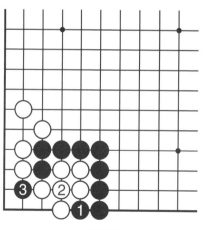

練習1

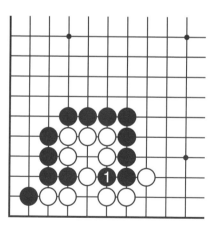

練習2

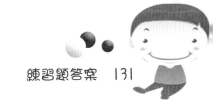

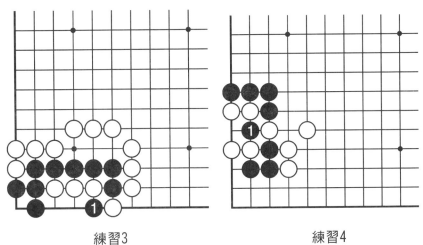

練習3 練習4

第 5 課　挖吃與烏龜不出頭

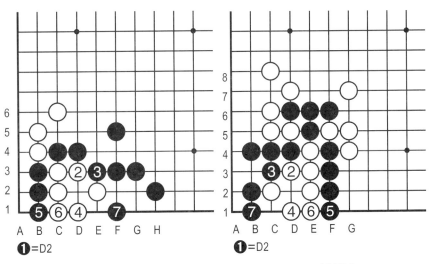

①＝D2

練習1

①＝D2

練習2

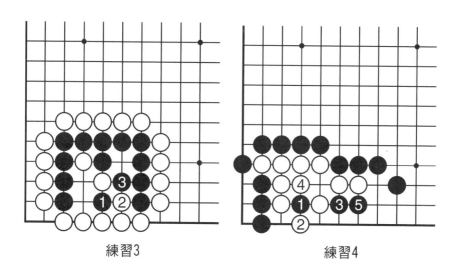

練習3　　　　　　　　練習4

第 6 課　老鼠偷油

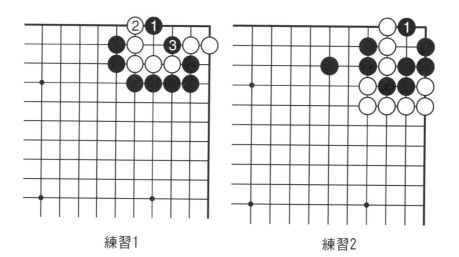

練習1　　　　　　　　練習2

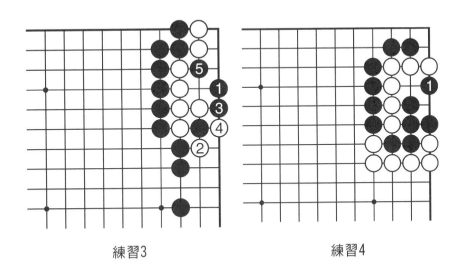

練習3

練習4

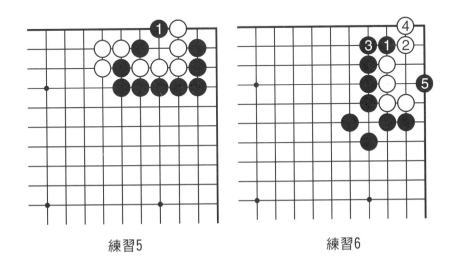

練習5

練習6

第 7 課　脹牯牛與倒脫靴

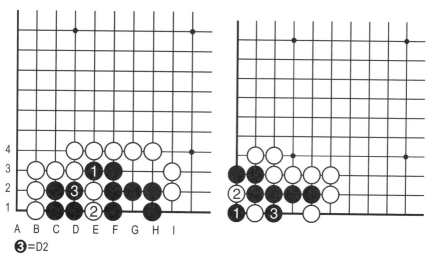

練習1

練習2

練習3

練習4

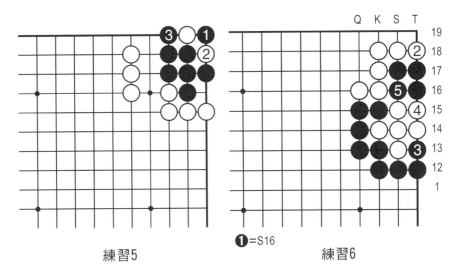

❶=S16

練習5 練習6

第8課　大頭鬼與黃鶯撲蝶

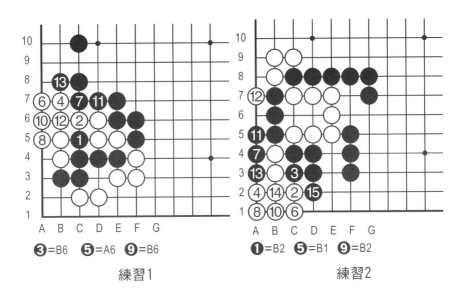

❸=B6　❺=A6　❾=B6

❶=B2　❺=B1　❾=B2

練習1 練習2

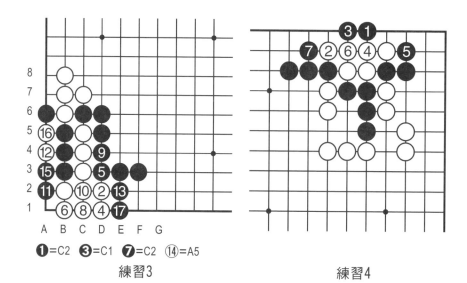

❶=C2 **❸**=C1 **❼**=C2 **⑭**=A5

練習3

練習4

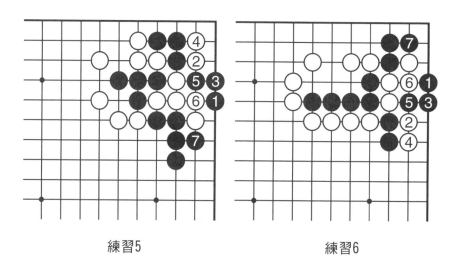

練習5

練習6

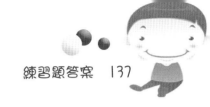

第二單元

第 2 課　行棋的手法

練習 1　1尖，2拆二，3大飛。

練習 2　1跳，2飛。

練習 3　1立，2長，3長，4扳，5反扳，6
　　　　粘，7粘，8跳。

練習 4　1飛，2飛，3尖，4拆二。

第 3 課　連接與分斷

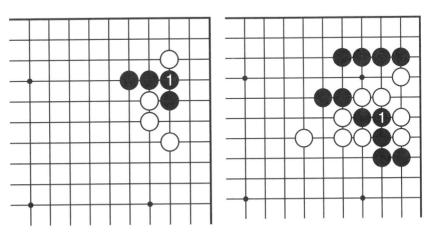

練習1　　　　　　　　練習2

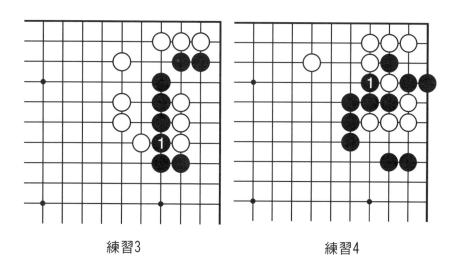

練習3　　　　　　　　　練習4

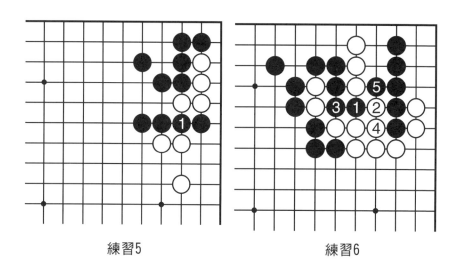

練習5　　　　　　　　　練習6

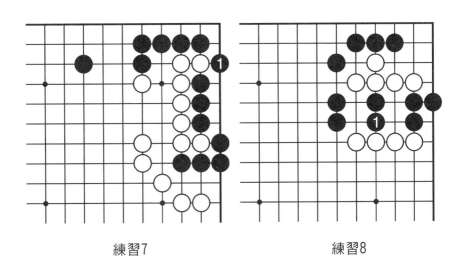

練習7

練習8

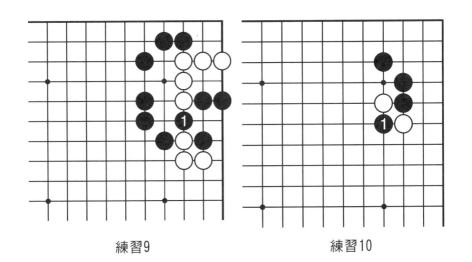

練習9

練習10

第４課　整　形

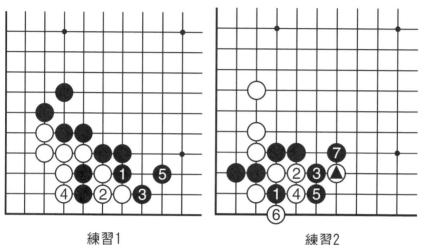

練習1　　　　　　　　　練習2

第三單元

第４課　常見的佈局類型

略

第四單元

簡單的官子

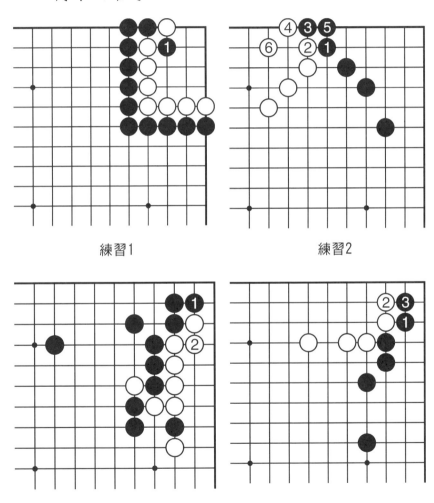

練習1

練習2

練習3

練習4

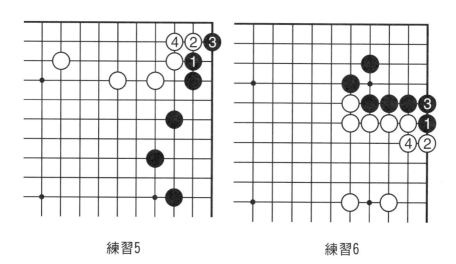

練習5

練習6

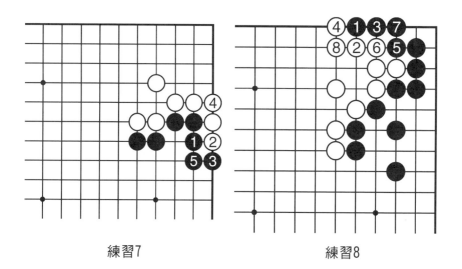

練習7

練習8

歡迎至本公司購買書籍

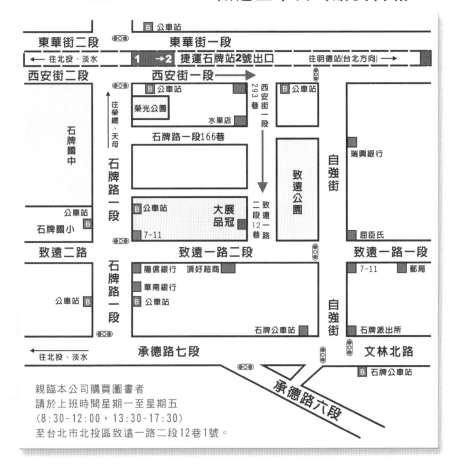

親臨本公司購買圖書者
請於上班時間星期一至星期五
（8:30-12:00，13:30-17:30）
至台北市北投區致遠一路二段12巷1號。

建議路線

1. 搭乘捷運

　　淡水信義線石牌站下車，由月台上二號出口出站，二號出口出站後靠右邊，沿著捷運高架往台北方向走(往明德站方向)，其街名為西安街，約80公尺後至西安街一段293巷進入(巷口有一公車站牌，站名為自強街口，勿超過紅綠燈)，再步行約200公尺可達本公司，本公司面對致遠公園。

2. 自行開車或騎車

　　由承德路接石牌路，看到陽信銀行右轉，此條即為致遠一路二段，在遇到自強街(紅綠燈)前的巷子左轉，即可看到本公司招牌。

國家圖書館出版品預行編目資料

兒少圍棋—實戰技法／傅寶勝・張偉　編著
　　——初版——臺北市，品冠文化出版社，2021［民110.07］
　　面；21公分——（棋藝學堂；14）
　　ISBN 978-986-98051-9-3　（平裝）
　　1.圍棋
　　997.11　　　　　　　　　　　　　110007394

兒少圍棋—實戰技法

編　　著／傅　寶　勝・張　　偉
責任編輯／田　　　斌
發 行 人／蔡　孟　甫
出 版 者／品冠文化出版社
社　　址／台北市北投區（石牌）致遠一路2段12巷1號
電　　話／(02) 28233123・28236031・28236033
傳　　真／(02) 28272069
郵政劃撥／19346241
網　　址／www.dah-jaan.com.tw
E-mail／service@dah-jaan.com.tw
登 記 證／北市建一字第227242號
承 印 者／傳興印刷有限公司
裝　　訂／佳昇興業有限公司
排 版 者／千兵企業有限公司
授 權 者／安徽科學技術出版社
初版1刷／2021年（民110）7月

　　　　　　　　　　　　　　　　定　價／200元

大展好書　好書大展
品嘗好書　冠群可期